U0101987

■掌上国学馆系列

# 《百家姓》篆帖

刘承玮（樵夫）

编著

云南出版集团

云南美术出版社

图书在版编目（ＣＩＰ）数据

《百家姓》篆帖 / 刘承玮编著. -- 昆明 ：云南美术出版社，2020.12

（掌上国学馆系列）

ISBN 978-7-5489-4129-3

Ⅰ.①百… Ⅱ.①刘… Ⅲ.①汉字—印谱—中国—现代 Ⅳ.①J292.47

中国版本图书馆CIP数据核字(2020)第249151号

| 书　名 | 掌上国学馆系列　《百家姓》篆帖 |
| --- | --- |
| 作　者 | 刘承玮（樵夫）　编著 |
| 出版人 | 李　维　　刘大伟 |
| 丛书策划 | 张平慧 |
| 责任编辑 | 张湘柱　刁正勇 |
| 责任校对 | 庞　宇　李金萍　赵关荣 |
| 装帧设计 | 刁正勇 |
| 出版发行 | 云南出版集团　云南美术出版社 |
| 制版印刷 | 云南出版印刷集团有限责任公司 |
| | 新华印刷一厂 |
| 开　本 | 787 mm×1092 mm　1/32 |
| 字　数 | 一千字 |
| 印　张 | 16 |
| 印　数 | 1~2000 |
| 版　次 | 2020 年 12 月第一版 |
| 印　次 | 2020 年 12 月第一次印刷 |
| 书　号 | ISBN 978-7-5489-4129-3 |
| 定　价 | 56.00 元 |

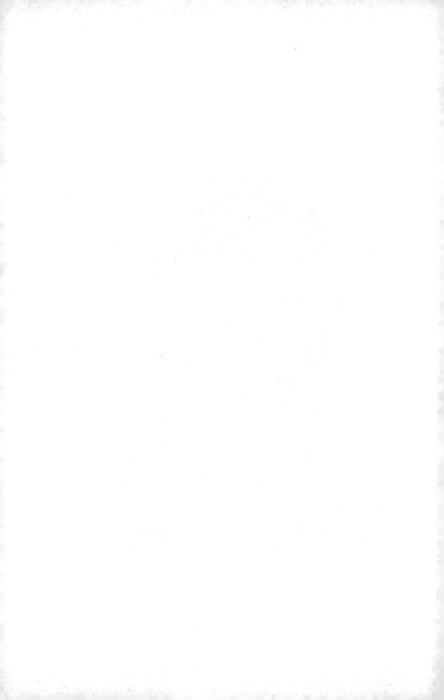

# 序

有君言，篆刻是门苦艺事，并戏称为『刻苦』。余谓篆刻：古之经典，天趣朴拙。可识古文，又可练字、醒脑、活手。少长咸宜，趣味盎然。

我与篆刻，早结不解之缘，自幼喜好，常忖奏刀；捧谱冥想，思虑欣然。今相濡相伴已三四载也。花甲之后，劫难重生，顿悟留痕于世。方拾刀而上，坠入『方寸之地』。深学始知篆刻之伟奇变幻之无穷。印面布置，可浑厚平稳而庄重，又可清新秀雅而生动；或动如狡兔，敏捷而神速，或静如处子，恬淡而怡然。文笔择定，或架梁如椽，或纤细如毛；划断而意连，破边而不残。纵横捭阖，随心所欲不逾矩，变化万千不流俗。此非喜印好篆者而莫知矣。

赵

赵姓

发祥地在山西省百是
晋国六卿之一 始祖是为
周穆王驾车的造父

己亥年 剑注

钱姓

先祖活了八百余岁称
彭祖　西周时其子任钱府
上士　佰子孙遂以官名为姓

己亥年椎夫刻注

孙

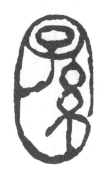

孙姓

卫武公的儿子名惠孙

伯玉于孙遂以孙为姓

榧夫已亥年刻注

李姓

尧舜时的理官，先以理为姓，后为避纣王迫害，避居李树之下，子孙遂改理为李。

樵夫己亥年初冬

# 周

周姓

周平王之子封于汝州

称为周家 其佰人遂以

周为姓

樵夫己亥年刻注

吴姓

源于炎帝姜姓 周武王
封太伯三世孙周章为侯改
国号为吴 其后代遂以国
号丙姓

椎夫己亥年刻注

**郑**

郑姓

据元和姓纂记载周

历王之子受封于郑其后

人遂以封地郑为姓

樵夫己亥年刻注

王姓

周灵王之子姬晋因直谏
被废为庶人，迁居琅玡，世
人称其为王家，其后子孙
遂以王为姓

椎夫己亥年刻注

冯

冯姓

周武王的弟三弟公高

受封于冯地 其子孙遂

以冯为姓

樵夫已亥年刻注

陈姓

周朝初期周武王
封虞舜后人胡公满于
陈后人遂以陈为姓

樵夫己亥年刻注

褚

褚姓

殷商王族伯裔食采
于褚邑 子孙遂以褚为姓

樵夫己亥年刻注

卫

卫姓

周文王第九子封于
康邑称康叔 后又把
商氏七族划归其统治
建立卫国 后代遂以卫
为姓

相夫己亥年刻注

蒋

蒋姓

据百家姓考略 周公

旦之子封于蒋 其子孙遂

以蒋为姓

樵夫己亥年刻注

沈姓

据元和姓纂所记周文
王之子聃封于沈 其后代
以沈为姓

槐夫己亥年刻记

韩

韩姓

韩氏出自姬姓，周武
王的少子叔虞的后代毕
万受封于韩原，其子孙
遂以韩为姓

樵夫己亥年刻注

杨姓

周宣王的儿子尚父封
于杨邑 号杨侯 其子孙
以杨为姓

椎夫己亥年刻注

**朱**

朱姓

据姓苑听记 周武
王封曹挟于邾地 其子
孙去掉耳旁 以朱为姓

相夫己亥年刻注

秦姓

秦姓出自嬴姓，伯益的后代嬴非子为周孝王放牧有功，子孙遂以秦为姓。

相夫己亥年刻泷

尤

尤姓

五代王审知称闽王，国人姓沈者为避审音去水为尤，从中可知尤是由沈姓变化而来的

樵夫已亥年刻治

许姓

尧帝欲让位给贤人许由
许不愿退隐颍水之阳许
由的后人皆姓许

樵夫己亥年朝泷

# 何

何姓来自韩姓，韩王安
被秦所灭，其子孙逃往江
淮一带，当地韩与何何音
相近，故改何姓

柏夫己亥年刻注

何姓

吕姓

吕姓出自姜姓　神农伯
裔伯夷仕尧掌礼　佐大禹
治水封于吕佑人以吕为姓

椎夫已亥年刻注

施

施姓

据元和姓纂所记周
朝鲁惠公的儿子为施父
其第五代孙施伯开始以
施为姓

椎夫己亥年刻注

张

張姓

黄帝的孙子姬挥任
弓正 又名弓長 弓長三字
合一為張 遂以張為姓

坦夫己亥年刻兆

孔

孔姓

商纣王的庶兄受国朝封
于商丘，后来孙孔父嘉的子孙
因事逃往鲁国，以孔为姓

想夫乙亥年刻注

曹姓

周武王第十三子振铎
受周武王封于曹地建立
曹国 其后人遂以曹为姓

想夫己亥年刻泣

严

严姓

春秋时楚庄王后裔孙以
其谥号为庄姓 东汉明帝
为刘庄讳避讳改庄为严姓
桓夫己亥年刻注

华姓

者秋时宋戴公的子孙名督 食采于华 故子孙以华为姓

相夫己亥年刻注

金

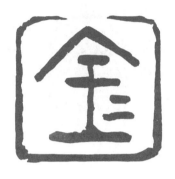

金姓

黄帝子少昊称金天
氏其后人以祖先称号
金字为姓

椎夫己亥年刻注

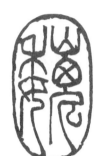

魏姓

周文王的后代毕万
在晋国为大夫 受封
于魏 其子孙以魏为姓

稚夫己亥年剂注

陶

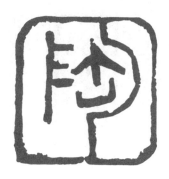

陶姓

尧称帝�先受封
于唐 伯封于陶 称陶
唐氏 伯孟有一支姓陶

植夫己亥年刻注

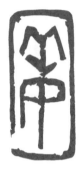

姜姓

据百家姓考略记述
姜姓出自神农氏神
农生于姜水 故姓姜
椎夫于己亥年刻注

戚

戚姓

据姓谱所记　春秋时
魏国大夫孙林父食封于
戚邑　其后人遂以戚为姓

根夫己亥年刻注

谢姓

据史记所记 周宣王
封其舅申伯于谢 其后
代遂以谢为姓

权夫已亥年刻注

邹

邹姓

周武王封曹挟于邾

战国时改国号而邹　其

中有一支改姓邹

椎夫己亥年刻汜

喻姓

西汉苍梧太守谕猛

自改谕为喻 其十孙

沿用为姓

樵夫己亥年刻注

# 柏

柏姓

上古有柏招為炎帝師
且同是帝嚳師　封國于
柏　其后民襲用為柏姓

棋夫己亥年刻注

水

水姓

夏禹之孙留居会稽
以水为姓另 古代称江
河湖泊而水国 岸边居
民有的就以水为姓

椎夫己亥年刻注

窦姓

夏朝国王相被杀害
其妃从墙洞中逃出生
少康 少康之子为纪念
相母逃难 遂以窦为姓

植夫己亥年刻注

章姓

据《通志·氏族略》记述

太公之孙受封于鄣，鄣失

后后代去掉耳旁，以章

为姓

桂夫已亥年刻注

云

云姓

颛顼后裔祝融在帝喾
时代为火官 封于妘罗地
其后代去掉女旁而云姓

樵夫己亥年刻注

苏姓

祝融的孙子昆吾受封于
苏建立苏国 其后代遂以
苏为姓

樵夫己亥年刻注

潘

潘姓

周文王的后裔毕公封于
毕地称毕公高封小儿季孙
于潘其后人以潘为姓

挹夫己亥年剞劂

葛

葛姓

夏朝時嬴姓诸侯中
有葛国国君称葛伯国
灭后其子孙以葛为姓

樵夫己亥年刻注

奚

奚姓

黄帝幼儿子禺阳受封于

任地禺阳后裔孙名仲在食

采于奚地称奚仲后代遂

以奚为姓

相夫己亥年刻注

范

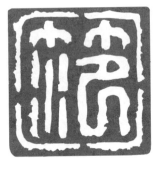

范姓

帝尧的后裔刘累的
裔孙苅在晋国食采于范
地 其后代以范为姓

椎夫己亥年刻注

彭

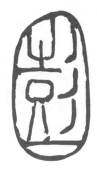

彭姓

颛顼的后裔陆冬的第三
子篯铿受封于彭 号为彭
祖 传说治了八百多岁 其子
孙以彭为姓

樵夫己亥年刻注

郎

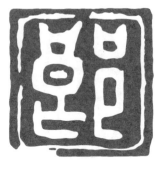

郎姓

鲁懿公的孙子费伯

在郎地建郎邑 其子

孙以郎为姓

楗夫已亥年刻注

鲁

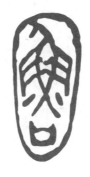

鲁姓

周公旦受封于曲阜
其子伯禽扰封于鲁其
后壹子孙遂以鲁为姓

椎夫己亥年刻注

韦姓

夏朝少康韦封其孙
元哲于豕韦 建之韦国
伯束韦被商所灭
族纷更以韦为姓

椎夫己亥冬刻注

昌

昌姓

黄帝的儿子昌意，昌意
的儿子颛顼，建都帝丘为
高阳氏，后为高阳氏族以祖
父昌意的昌为姓

相夫己亥年刻注

马姓

战国名将赵奢受命
援救韩国 胜秦后受封
于马服 其后遂以马为
姓 据夫已氏身讷注

苗

苗姓

春秋时楚国令尹椒

之子贲皇受封于苗地

其后代以苗为姓

桓夫己亥年刻迂

凤

凤姓

帝喾高辛氏时代
任凤鸟氏为历正是
掌管历法及节气令的
官其后人以凤为姓
相夫已亥身剥注

花

花姓

古代無花字通作华
花姓由华分出来 伯来花
本用于花之草之之類也有
姓华的改为姓花的
相夫巳亥年刻注

方姓

据姓氏书辨证所记载，
帝后裔方雷氏，其后代
到周宣王时改为单姓方

柜夫乙亥年刻注

俞

俞姓

黄帝的大臣俞跗是医
药官精通医术首次注释素
问是俞姓始祖

担夫己亥年刻注

任

任姓

黄帝的小儿子禺陽

受封于任邑 建之任國

其子孫以任為姓

樵夫己亥年刻任

袁

袁姓

帝舜后裔子孙中
有一人名伯爰
子孙就以祖父名中
爰为姓爰与袁通用
是袁姓之始

樵夫己亥年刻注

柳姓

春秋时鲁孝公儿子
姬展的后裔展禽封于
柳下史称柳下惠后人
以柳为姓

樵夫己亥年刻注

鄷

鄷姓

周文王小孫于姬封在

周滅商后受封于鄷邑

其后人以鄷為姓

樵夫己亥年刻注

鮑

鮑姓

大禹的後裔敬叔，春秋
時在齊國任大夫，受齊侯
封于鮑邑，他的儿子子牙开
始以封地為姓，即鮑叔牙

樵夫己亥年到注

史

史姓

据元和姓纂呼记
史姓出自史皇氏其
始祖是黄帝的史官
仓颉创汉字後代以
史为姓

樵夫己亥年刻注

唐姓

唐姓出自陶唐氏舜
封尧之子丹朱于唐其
子孙遂以唐为姓又一说
是周成王封其弟叔虞于
唐地其后代以唐为姓
樵夫己亥年刻注

费

费姓

费姓出自嬴姓 伯益
治水有功 受封于费地
其后裔以费为姓
相传己故身刻注

廉姓

廉姓出自高陽氏
顓頊的裔孫大廉　其
子必廉為姓

椎夫己亥身刻注

岑

岑姓

周武王封其弟姬渠
于岑 为子爵 古称岑子
其后古孙以岑为姓

椎夫已亥年刻注

薛

薛姓

黄帝裔孙奚仲夏
朝时受封於薛建薛国
其子孙遂以国名为姓

樵夫己亥年刻�

雷

雷姓

黄帝时有位精通医术
的大臣叫雷公 其后人以雷
为姓 又一说 上古时代有个
部落称方雷氏 其后代义
有以雷为姓的

桃夫己亥年刻注

贺

贺姓

春秋时齐桓公的后裔
有六封传至汉代其裔
孙为避汉文帝父亲刘
庆之讳语者天下凡庆
皆改为贺其子孙遂
以贺为姓 椎夫刻隹

# 倪

倪姓

周武王封颛顼后人于郳

郳国君封次子于郳 佰彼楚

所灭 佰人为避祸 改为兒姓

佰又加人旁 即为倪姓

椎夫己亥年初注

汤姓

商代成汤的后裔以

祖先的名字汤为姓

祖夫己亥年刻注

滕

滕姓

西周時期周武王封弟
叔繡於滕　其后子孫
遂以滕爲姓

椎夫己亥年刻注

殷姓

商朝第十代商王盤庚
遷都於殷 稱殷朝 其
後人以殷為姓

椎夫已亥年刻注

罗

罗姓

春秋时期祝融的后代
受封于罗 建罗国 后来
以国为姓

椎夫己亥年刻注

毕姓

西周初期 周文王第十五
子姬高受封於毕 古称
毕公高 其子孙以毕为姓

椎夫己亥自刻注

郝

郝姓

殷商时期殷王乙封
子期於郝 其子孙以
郝爲姓

柏夫己亥年刻注

邬姓

春秋时晋国人祁藏

受封於邬 其子孙以邬

為姓

樵夫己亥身剖注

安姓

黄帝子昌意次子安居
西戎自称安息国 其后代
以安为姓

旭夫己亥身刻注

常姓

黄帝时任司空的常先

其后代均以常为姓 又

一说周文王之子康叔分封

其子于常邑 居常邑这

部分人则以常为姓

樵夫己亥年刻注

乐

乐姓

春秋时宋国君子戴公
儿子衍 字乐父 其孙火祖
父的字乐为姓 世代袭用

樵夫己亥年刻注

于

于姓

周武王封其儿十于邗
去称邗叔 佰其子孙去掉
右耳旁 以于为姓
槐夫已亥年刻注

时

時姓

春秋时 商王的后裔宋国的公子来 受封于時邑 其子孙以封地为姓

樵夫己丑年刻注

傅姓

殷商武丁时期的宰相
傅名说　因其早年曾在
傅岩处隐居　世称傅说
其子孙以傅为姓

椎夫已亥年刻注

皮

皮姓

周公后裔 鲁献公之子

受封樊国 其子孙姓樊

伯代中有一人受封皮氏邑

称樊仲皮 其子孙有的

以皮为姓 椎夫刻注

卞姓　西周初周武王封弟振

铎于曹 曹叔后人中有

勇士名庄 爱封于卞邑

称卞庄子 其后人以卞为

姓　樵夫刻注

齐

齐姓

周朝太公望封于齐
国人以齐为姓

樵夫己亥年刻注

康

康姓

西周初周武王封幼弟
于康 垂称康叔 其后
人以康为姓

樵夫己亥年刻注

伍

伍姓

黄帝有一位大臣
名伍胥他是伍姓的
始祖

樵夫己亥年刻注

余

余姓

春秋时有一个叫由余的
人在西戎做官，后投奔秦穆公
为居，其子孙有姓余的也有
姓由的

椎夫己亥年刻注

元姓

商朝太史元铣　是元姓的始祖　又春秋时卫国大夫元咺食邑于卫　其后人以元为姓

椎夫己亥年刻注

卜

卜姓

周朝设有卜卦之官
其后人以官名卜为
姓　想夫己亥年刻注

顾

顾 姓

夏朝时有顾国 后被
商汤所灭 顾国国君的后
代以顾为姓

樵夫已亥年刻注

孟

孟姓

昔秋时卫国国君叫卫襄公

卫襄公的儿子叫公孟　公孟的

子孙有的姓公孟　有的省去

公字而姓孟

樵夫己亥年刻注

平

平姓

战国时韩哀侯的儿子婼受封于平邑韩亡后其子孙以原封地命姓成为平姓

柜夫刻注

黄

黄姓

颛顼帝有孙陆终

受封于黄，建立黄国

其子孙以黄为姓

樵夫己亥年刻注

和

和姓

帝尧时 掌管天地

四时的官是羲和 其后

人引以为荣 遂以和为姓

樵夫己亥年刻注

穆姓

春秋时宋国君宋穆公
为人谦让贤德 死后谥
号穆 史称宋穆公 后
幸以穆为姓

椎夫己丑年初冬

萧

萧姓

春秋时东国微子启的
伯裔萧邑大夫大心 在平息
南宫长万叛乱中有功 受
封于萧 子孙以萧为姓

祖夫己亥年刻注

尹

尹姓

少昊帝的儿子毅

受封于尹城　称尹毅

子孙以尹为姓

樵夫已亥年刻注

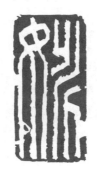

姚姓

瞽瞍生舜于姚墟

舜继尧后为帝 其子

以出生地姚为姓

椎夫己亥年初沵

邵

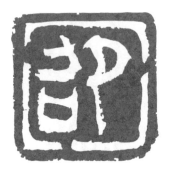

邵姓

春秋时召与邵本为一姓
伯分为二又周武王封其
弟姬奭于召地召公子奭以
召为姓后处有人在召右边加
耳旁表示封邑之意遂为邵
姓

柱夫己亥年刻泓

湛

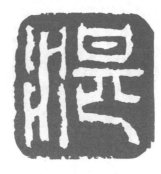

湛姓

春秋时居湛地的人
以湛为姓，又夏朝时
期有斟灌氏国被太后
其同人为避祸重组为
湛字，以为姓

相夫己亥年刻注

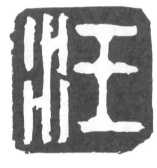

汪姓

昔秋時魯桓公庶子滿

食采于汪　其子孫以汪

為姓又上古有汪芒氏其

後人以汪為姓

樵夫己亥年刻汪

祁

帝尧复姓伊祁氏
伍人中有的以祁丙姓

祁姓

樵夫己亥年刻注

毛

毛姓

周文王的儿子伯聃

受封于毛邑 其后去

子孙以毛為姓

枢夫己亥冬初�J

禹

禹姓

夏禹的后人以禹为姓
又流眷秋时有鄅国其
后代去耳旁以禹为姓

椎夫己亥年刻注

狄姓

在周朝時 亦魯晉衛
之間有狄族 后世子孫以狄
為姓 又周成王封孝伯于狄
城 其后代遂以狄為姓

樵夫己亥年刻注

米

米姓

米姓始出于西域米
国其中有一支系来
到中国定居以米为姓

樵夫己亥年刻注

贝

贝姓

周文王的后代召公奭

封于蓟 其子孙食采于

贝丘 后人以贝为姓

樵夫己亥年刻注

明

明姓

燧人氏时代有大医名

明由明姓有此始又春

秋杀周宰相百里奚之子

孟明佰代以昭為姓

樵夫己亥年刻注

臧 姓

春秋时鲁孝公的儿子驱受封于臧地其子孙以臧为姓

崔夫己亥年刻注

计

計姓

夏禹后人遂有計國

古國后 其后人以計

為姓

柜夫剑注

伏姓

伏為姓

伏羲氏的后裔以

椎夫己亥年刻泥

成姓

周武王封其弟叔武于郕

佰人去掉耳旁　以郕為姓

椎去已亥年刻住

戴

戴姓

昔秋时宋戴公后商

以祖上谥号戴字为姓又

一说昔秋有戴国 其后

人以国号戴为姓

樵夫己亥年刻注

谈姓

宋国传三十六世有一谈君

爰封于谈而得名 子孙姓

谈又周朝有大夫籍谈

后人又以谈为姓

松夫已亥年刻注

宋姓

周武王灭商后，封商

纣微子於商丘，遂立宋

国古后，其王族相约以

原国名为姓

樵夫己亥年刻注

茅

周公旦的儿子茅叔封於

茅邑 建茅国 后人遂

以茅為姓

椎夫己亥年刻注

茅姓

庞姓

周文王的儿子毕公高
的后代受封于庞地后
人以庞为姓

椎夫己亥年刻注

熊

熊姓

黄帝建都于有熊故

称有熊氏 其后代有的

就以熊而姓

槐夫己亥年剖注

纪

纪姓

西周时 炎帝的后裔

封於纪 建纪国 其后人

以纪為姓

根夫己亥年刻注

舒

周武王封其陶后代
於舒建舒国其子孙
以舒為姓

椎夫己亥年刻注

舒姓

屈

屈姓

春秋时楚武王的儿子瑕
受封於屈地 其子孙就以
屈為姓

樞夫刻注

项

项姓

春秋时楚公子燕封於
项城建项国 其子孙就
以项为姓

樵夫刻注

祝姓

西周初，周武王分封先
代遗民，黄帝后人封于祝
地，建立祝国，其子孙以
祝为姓　　槐夫刻注

董

帝舜时有个叫董父
的人善于饲养龙称蓄龙
代被赐以董姓又说昔
秋时晋国有史官称董
史其后人以董为姓

桃夫刻注

董姓

梁姓

春秋时周宣王的大夫
秦仲有战功，周宣王封
其次子康於夏阳梁山建
梁国，子孙以梁为姓
摧夫刻注

**杜**

杜姓

帝尧的后人先封於唐

建唐国因不服从周朝号

令被周公旦平天改为杜

城后人遂以杜为姓

椎夫到注

阮姓

商朝时有阮国其王族以国名为姓

根夫刻注

蓝

蓝姓

梁惠王三年，杀王子向，命为蓝国国君，佰人以蓝为姓。又说蓝姓出自芈姓，楚公子封於蓝，称蓝尹亹，其后人以蓝为姓。相夫刻注

闵

闵姓

春秋时鲁庄公的儿子启即位，为鲁闵公。在位仅两年闵君被杀。父齐桀谥号闵，孙鲁闵公。其后代子孙以闵为姓。据夫刻注

# 席

春秋时晋国大夫籍谈是
管理典籍的官，后人以籍为
姓。秦末项羽名籍，为避讳
后人改籍为席姓。

樵夫刻注

季

季姓

春秋时鲁桓公的儿子季
友，其后人以季为姓
樵夫刻注

**麻**

麻姓

春秋時齐国有一位
大夫叫熊婴 以祖先食
邑于麻而改姓麻 史称麻
婴 其后人都姓麻

樵夫刻注

强姓

春秋时齐国大夫公孙
强 其后人以强为姓 古
时彊与强相通

雄夫刻注

贾

贾姓

西周时，周康王封唐叔

虞的少子公明于贾，称贾

伯，后代以贾为姓

相夫勤注

帝喾高辛氏的孙子
玄元因功被封为路中
侯，其子孙遂姓路。

桓夫刻注

路姓

娄

娄姓

周武王灭商后封少康
的后裔东楼公於杞。东
楼公后裔去掉木字旁
以娄为姓 相夫刻注

危姓

帝舜时期在江西鄱阳
湖一带有三苗族部落居住因
参与丹朱与舜帝争位战
败后被舜帝迁至甘肃三危山
一带后人遂以危为姓

椎夫刻注

江姓出自嬴姓 颛顼裔孙
伯益的后人受封于江陵 建
江国 其子孙以江为姓

樵夫刻注

江姓

童

童姓

顓頊之子老童

其子孫以童爲姓

相夫刻注

颜

颜姓

颛顼的后人邾武公
名夷父字颜去称颜公
其子孙以颜为姓

椎夫刻注

郭姓

周武王夭商后　封雍伯

于东虢　封雍叔於西虢号

曰二虢　后西虢改号郭其

后人遂以郭為姓

柜夫刻注

梅

梅姓

殷商时期有梅伯任

被封于邳某，周武王克商

后封梅伯的后人於黄梅，

其后人遂以梅为姓。

椎夫刘洁

盛姓

春秋时被齐国吞灭
周穆王时有盛国
盛国国君的后人以盛

为姓     祖夫剞注

林

林姓

紂王无道，杀王叔比干，
啑此干夫人怀孕逃至长
林生子名坚，纣亡后周
武王封坚为大夫，赐为
林姓，后世子孙以林为姓

樾夫刻注

刁姓

周文王时有雕国
其后人改雕为刁以
为姓

椎夫剞注

钟

钟姓

楚公族钟建封於钟吾

其后人爲钟吾氏 或爲

钟氏 是爲钟姓之姓

相夫制注

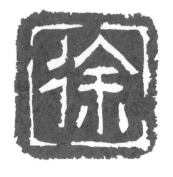

徐

徐姓

伯益协助大禹治水
有功，禹封其子若木于
徐地，子孙遂以徐为姓
樵夫剥注

**邱**

邱姓

太公望姜尚辅佐周武王
有功 封于齐 建齐国都
营丘 后齐国迁都临淄姜
太公有一支子孙留在营丘
孙遂以邱为姓 为避讳孔子
的名 改丘为邱

椎夫刻注

骆姓

姜太公的裔孙公子
骆 子孙们以骆为姓
椎夫刻注

高姓

姜太公简孙文公十
受封於高地 击称公子
高 其子孙以高為姓
椎夫刻注

夏

夏姓

周武王克商后 封夏禹

的后裔东楼公于杞 另一

部份未受封的后裔大多

以夏为姓

椎夫刻注

蔡

蔡姓

周文王的儿子叔度受
封於蔡 称蔡叔度 其
子孙以蔡為姓

桓夫刻注

田姓

上古時代 田和陳音相近
姓田的也可称姓陳 反之亦
然 陳厲公子完 字敬仲敬
仲為避禍奔齐 改姓田 子
孫遂以田為姓

椎夫副注

樊

樊姓

周文王的后裔仲山甫在

周宣王时任卿士，受封於

樊地，其子孙以樊為姓

柩夫刻注

胡姓

两周时周武王封舜的

后裔胡公满於陈 建陈国

亡后 其子孙有部分人以

祖名胡为姓

椎夫刻注

凌

凌姓

据姓氏略记载 周文王
之子康叔封于卫建卫国
康叔的烈子在周朝做官
位至凌人这种官 后人以
祖上官名为姓

相夫己亥刻注

霍

霍姓

据百家姓考略记载周

文王的儿子叔武封于霍世称

霍叔霍叔的后人以霍为姓

相夫刘注

虞

虞姓

舜帝的儿子商均均受封于
虞城 子孙以虞為姓 又
周太王的次子仲雍的燕孙封
於虞 其后人亦以虞為姓

樵夫刻注

万姓

春秋时晋国大夫毕
万的后人以祖上的万字为
姓

维夫己亥年刻注

# 支

支姓

尧舜时代有个名叫
支父的人 其后人就以
支为姓

槐夫刻注

柯姓

春秋时吴王有个儿子
叫柯卢，其子孙以柯
为姓

桃夫刻注

昝

昝姓

昝姓出自咎姓，但因
咎有灾祸之意，於是在口
上加一横，变为昝，义昝
為姓

想夫刻注

管

管姓

西周时，周武王封其弟叔鲜于管，建管国，史称管叔鲜。其后人遂以管为姓。

柜夫刻注

卢

卢姓

姜太公的裔孙名傒

受封于卢　其子孙以

卢为姓　樵夫刻注

莫

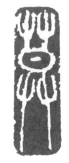

莫姓出自高陽氏是

顓頊的后代 顓頊營建鄭

城 其后人去掉耳旁以

莫為姓 根夫刻注

经

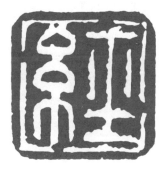

经姓

春秋时郑武公之子受封于京，亦称京叔段，传至后代为避祸改京姓为经姓，又春秋时魏有经侯，其后代还以经为姓

椎夫�刻注

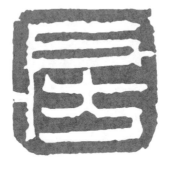

房姓

帝舜封尧的儿子于房，
达房国，伍人以国名为姓

椎夫刻注

裘

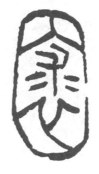

袭姓

春秋時魏國有位大

夫受封於裘地 其子孫

遂以裘為姓

根夫刻注

缪

缪姓

缪姓为宋穆公的后
代，古时缪与穆同音。宋
穆公又叫兹缪公，故一部
分后人以缪为姓。

桓夫刻注

干

干姓

春秋时有一位大夫叫干犫　其子孙以干为姓

祖夫刻注

解姓

西周初　周武王封儿子

叔虞於唐　称唐虞叔虞

虞叔儿子名良　食采于解

称解良　子孙遂以解为姓

樵夫刻注

应

应姓

周武王封有邑于应，遂建应国，称应侯，其后人以应为姓。

樵夫题记

宗

宗姓

周朝设有掌管国家祭
祀典礼的官 称宗伯 其
后人以祖上官名为姓

樵夫刻汪

丁

丁姓

西周初 姜太公的儿子
吕伋 死后谥号丁公 其
子孙遂以丁为姓

相夫刻注

宣

宣姓

西周时，周厉王的儿子姬静
继承父位而君王，死后谥号
宣。是为周宣王，子孙有一
支以宣而姓。又春秋时鲁
国大夫宣伯的子孙以宣而姓。

根夫刻治

贲

贲姓

春秋时鲁国贲族县

贲父，任人以贲为姓

椎夫刻注

邓姓

殷王武丁封叔父曼季

於邓佑人以邓为姓 又殷

商时有邓国 为侯爵 称

邓侯 子孙以邓为姓

椎夫刻注

郁

郁姓

古代有郁國 是春秋
時吳大夫的封地 后人遂
以郁為姓 又春秋魯國宰
相郁黄 后去又以郁為姓

相夫刻注

单

西周初 周成王封其少子 臻于单邑 称单伯 其后 代以单为姓 樨夫刻注

杭

杭姓

大禹治水后 南下的船

只交由他的儿子管理 封为

余杭国 后人改航为杭

想夫刻注

洪姓

上古时黄帝的子孙共工氏

为避仇　又因有水德　共字

加水旁　遂以洪为姓

椎夫刻注

包

包姓

春秋时楚国有大夫
叫申包胥，其子孙以祖
上名字中的包字为姓

椎夫刻浬

诸姓

春秋时鲁国有诸邑的任
职官吏，子孙以诸为姓。又
越王勾践的后人无诸在汉
初受封于闽越，其后人以
无诸的诸为姓。椎夫到任

左

左姓

周朝和各诸侯国设置左
史官，如周穆王有左史戎夫、
楚威王有左史倚相，他们的
后人以祖上官职为姓。

植夫刻注

石姓

春秋时卫国公族大夫
名石碏 其后人以石为姓

根夫题注

崔

崔姓

齐丁公之子季子以崔地
为领地 其后人以崔为姓

起夫初注

吉

吉姓

周宣王時 有大臣尹吉
甫 戰功卓著 其後人以
祖上名字中的吉為姓

桓夫刻注

钮

钮姓

据通志·氏族略所记
东晋有钮滔 一般人
认为是钮姓的始祖

樵夫剑注

龚姓

黄帝有大臣名共工 管理水土工作 共工的儿子名句龙 继任父职 他的后人遂把共字和龙字合在一起 以龚为姓

相夫刻注

程

程姓

颛顼之孙重和黎的后代
受封於程地 称程伯 其后
人以程为姓

柜夫刻注

嵇

嵇姓

夏朝少康帝封其庶子於

会稽 称会稽氏 西汉时 会稽

氏迁徙至谯郡嵇山 会稽氏

遂改为嵇姓 椎夫刻注

邢

邢 姓

周公旦第四子封于邢，立
邢国，后人以邢为姓

桓夫刻注

滑

滑姓

古代有滑国 后来被晋

所灭 其子孙以滑而姓 又

滑姓原出自姬姓 系滑

国之后 枢夫刻注

裴

裴姓

裴姓出自嬴姓 伯益之裔孙

受封于蜚邑 后人去邑从衣 改

蜚为裴 远乃姓

根夫刻注

陆姓

齐宣王幻小儿子田通村

於陆邑 其子孙以陆而姓

樵夫刻治

荣

荣姓

周文王大夫夷公受封于
荣邑 称荣夷公 其后代以
荣为姓 又周成王时 有卿士
封于荣 其后人以荣为姓

桃夫刻注

翁姓

周昭王庶子受封于翁山

其后人以翁为姓 又夏朝初

期有贵族名叫翁难乙 他

是翁姓最早祖先

柜夫割注

荀

荀姓

同父王的一个儿子受封
于郇 建郇国 称郇伯 其
子孙改郇而荀 以荀为姓

樵夫刻注

羊姓

羊姓出于祁姓　春秋时

晋国大夫祁盈受封于羊舌

称羊舌氏　其后人去掉舌字

以羊为姓　樵夫刻注

於

於姓

黄帝時有一位大匠

有功受封于於 逸名

於則 其子孙以於为姓

樵夫刘注

惠

惠姓

据《元和姓纂》记载周
惠王的后代子孙以祖上
谥号惠字为姓

柜夫刻注

甄姓

据百家姓考略记载
皋陶的次子仲甄在夏朝
为卿 受封于甄 子孙遂
以甄为姓 椎夫刻注

诎

诎姓

西周初朝廷中有官职
的叫诎人，是管理酿酒的官
人，其后子孙以诎为姓
根夫刻注

家

家姓

据百家姓考略记载周

孝王的一个儿子名家父其

后世子孙以家为姓

樵夫刻注

封

《百家姓》篆帖

——

封

封姓

据姓苑汇载 其帝裔孙
名钜夏朝时封其后代于封
父 其子孙遂以封乃姓

椎夫刻注

二〇八

芮

芮姓

西周初 周武王封姬姓

司徒于芮 建立芮国 称

芮伯 其后人以芮为姓

樵夫刻注

羿姓

夏代有穷氏的首领

叫伯羿，其子孙以羿为

姓。椎夫刻注

储

储姓

上古时有储国后代以储
为姓又一说春秋时齐国
有位大夫名储子其后有
子孙又以储为姓

樵夫刻注

靳姓

据风俗通记载 战国时

楚怀王有侍臣名尚被

封于靳江 称靳尚 其子

孙以靳为姓

樵夫制注

汲

汲姓

汲姓出自姬姓，春秋时

周文王的后人康叔封于卫，

建立国卫宣公的太子居于

汲，称太子汲，其后古十孙

以汲为姓，相夫刻注

邴姓

春秋时 晋国大夫封

于邴 其后人以邴为姓

柏夫刻注

糜

糜姓

糜夏同姓 糜姓

起源夏代 当时有人

种糜于闻名于世

人遂以糜而姓

樵夫刻注

松

松姓

秦始皇巡幸泰山遇雨

避雨于松下 封此树为五

大夫松 同时避雨的人以

松为姓 椎夫刻注

井

井姓

周朝大夫井利后人以
井为姓又春秋时虞
国有人受封于井邑称井
伯后人又以井为姓

椎夫刻注

段姓

春秋时周武公之子郑庄公
之弟称共叔段其子孙有的姓
共有的姓段又通家姑初李
驷的后裔子孙在鲁国为卿食
采于段其后人以段为姓

椎夫刻注

富

富姓

周朝大夫富辰 子孙
以官为姓 又 春秋时鲁
国有富父氏 伯人也姓富

樵夫刻注

巫姓

据百家姓考略记载商
朝有大臣巫咸 子孙以
巫为姓 枉夫刻治

乌

乌姓

上古少昊氏以鸟名官命

官职 有掌管高山丘陵的乌

乌氏 伯人以乌丙姓

相夫刻注

焦

焦姓

西周初 周武王封神農氏
的子孫于焦 建立焦國 后
人以焦為姓

椎夫詞注

巴

巴姓

周朝时 四川东部地区

有巴子国 子爵 巴子国的

国君后代 以巴为姓

樵夫刻治

弓

弓姓

据姓氏考略记载 上古时

有则造弓弩的官名叫弓

正 其子孙以弓为姓

椎夫剑话

牧

牧姓

牧氏黄帝相力牧
之后此说法亦见百家
姓考略这是牧姓之始

楚夫刻注

隗姓

据百家姓考略呼汇商汤
灭夏桀之后 封夏桀后人于隗
遂主隗国 其后人以隗为姓

樵夫刻注

山

山姓

掌管山林之官 其后人以

山为姓 椎夫刻注

掭廣韵那汇 周朝置有

谷姓

据通志·氏族略予记 周朝
封颛顼后商于秦谷 其佰
人遂以谷为姓

椎夫刻注

车

车姓

黄帝时有大臣名叫车区

为车姓的始祖 又 春秋时秦

国公子车仲行 其后人以车

为姓 枢夫刻注

侯姓

西周初 封夏侯氏后裔于
侯 建立侯国 其子孙以侯
为姓 相夫刻注

宓

宓姓

宓出自太昊氏　上古
時伏羲亦作宓羲　伏羲
宓音同　宓姓乃伏羲氏
之后代　相夫刻法

蓬 姓

西周初，封君主的支庶
子孙于蓬州，其后代以蓬
为姓。　相夫刻注

全

两周设置有官泉树
掌管钱财 泉与全音同
遂改为全姓
樵夫剣注

全姓

郗姓

西周时 周武王封少昊

氏的后商于郗 其子孙

以郗为姓

松夫剑法

班姓

楚令尹子文 小时被弃
之野外 吃虎乳长大 因虎
有斑纹 其后人以斑为姓
伍又改为班姓

相夫刻注

仰 姓

据姓氏考极所记 虞

舜帝时代 有一位大

医名叫仰延 其后人

以仰为姓

相夫刻法

秋

秋姓

春秋鲁国大夫仲湫其

商孙名胡 去称湫胡 其后

代子孙去掉湫的水旁 以秋

为姓

楚夫刻治

仲姓

黄帝后裔高辛氏
有两个叫仲堪仲熊的人
其后代以仲为姓

樵夫刻注

伊

伊姓

帝尧生于伊水姓

伊祁氏后人以伊为姓

樵夫刻注

宫姓

西周때朝廷专管宫廷
修缮清理环境的职务名
为宫人，其后代以宫为姓

松夫利注

宁

子姓

春秋时宋襄公的孙子溢

号宁称宁公其后代以宁姓

又一流卫成公的儿子季鼙受

封于宁邑伯吉以宁为姓

祖失刻注

仇

仇姓

夏代有诸侯九吾氏，商
代建九国，商末被纣王所杀，
其族人改九为仇，以为姓

樵夫别注

栾

栾姓

据《春秋记载，春秋时

晋靖侯的孙子宾，受封于

栾邑，其后代以栾为姓。

相夫刻注

暴姓

商朝时有暴国 乃公爵

到周朝仍为诸侯国 伯亚

入郑国 后人以暴为姓

相夫刻注

甘

甘姓

据氏族略记载 夏朝

有甘国 其国君家族

以国名甘为姓

樵夫刻注

钭

钭姓

战国时田和甚开齐

康公被迁迁于海上以

酒器钭来烹煮食物

其后人遂以钭为姓

柏夫剖注

厉

厉姓

西周时，齐国君主姜元
忌去世，谥号厉，称厉公支
庶子孙遂以厉为姓。

枢夫刻注

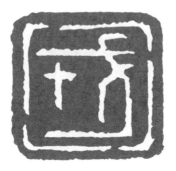

戎姓

据百家姓考略记载
周朝时有戎国 乃前周们
附庸 其公族以戎为姓

柜夫刻注

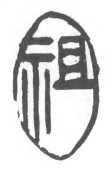

祖

祖姓

商汤的子孙有祖甲祖乙

祖己祖丁都先后为商王

他们的子孙以祖为姓

祖夫剑注

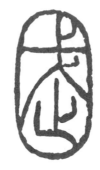

武姓

周平王的小儿子 生下来手
上有武字手纹 遂赐姓武
又一说 者秋时 原武公的后代
必其谥号为姓

樵夫刻注

符

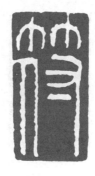

符姓

据元和姓纂记载 鲁顷公
的孙十雅 在秦同任符玺令 其
子孙以符而姓

柏夫刻治

刘姓

据《通志·氏族略》记载，帝尧

陶唐氏的后人有的被封于刘

地，其后人以刘为姓，又周匡

王小儿子季爱封于刘邑，伯代

之姓刘，再刘姓出自卯

其后生子有纹在手曰刘累，

以得姓之始，椎夫刘泽

景

景姓

春秋时楚国有大夫景差
后人以姓景 又战国时 齐景
公的后人以景为姓

相夫刻隆

詹

詹姓

招姓苑所汇 周宣王封
其庶子于詹 建詹国
后人以此为姓

樵夫刻注

束

束姓

束姓出自疏姓 战国时

齐国有疏族 其后人去掉

足旁以束为姓

相夫刻注

龙 姓

黄帝裔孙董父好畜龙

赐姓豢龙氏　其后人遂

以龙为姓　椎夫刻注

叶

叶姓

春秋时 楚庄王之裔孙

沈诸梁封于叶 建叶国

赐公爵 古称叶公子孙姓叶

相夫初陆

幸

古代君王身边有幸居，其子孙引以丙荣，遂以此为姓。

雄夫刻注

幸姓

司

司姓 相夫别注

有大夫名司成 其子孙皆姓

据百家姓考略可汇郑同

司姓

韶姓

帝尧时有乐官作曲
名韶时称韶乐乐官的
子孙以祖上创作的乐曲
名韶为姓

椎夫刻注

郜

郜姓

据氏族略记周文王
的一个儿子封于郜其
后人以郜为姓

桓夫刻注

黎

黎姓

据元和姓纂汇载 黄帝
后裔颛顼的孙子封于黎阳 遂
立黎国 其子孙以黎为姓

相夫刻注

蓟

蓟姓

西周初周武王封黄帝

的后人于蓟建立了蓟国

其后人以蓟为姓

柏夫刻注

薄姓

薄姓出自古薄姑氏

又一说春秋时宋国有一大

夫受封于薄其子孙遂以

薄为姓相夫到注

**印**

印姓

郑穆公的儿子姬睔
字子印　其子孙在郑国
做大夫　子孙遂以祖上的
字印丙姓　椎夫刻注

宿姓

西周初周武王封伏羲
氏的后人于宿 建宿国 其
后去十孙以宿为姓

想夫刘注

# 白

白姓

秦武公的儿子叫公子白，子孙以白为姓。又秦同名居有里奚有一儿子叫白乙丙，其伍人也以白为姓

桃夫刻隆

怀姓

昔秋时宋国微子启的后代皆姓怀又周武王封其弟叔虞于怀其后人一支也姓怀 柤夫刻注

蒲

蒲姓

据百家姓寿帖序汇夏
代封舜帝的后商于蒲坂
其子孙以蒲丙姓

椎夫刻注

郜

郜姓

据百家姓考略记载
帝尧封后稷于郜其
子孙以郜为姓

樵夫初注

从

从姓

周平王封少子精英

于枞 称枞侯 其后人

改枞为从 以从姓

桓夫刻注

鄂

鄂姓

春秋时 晋襄侯先居
于鄂 子孙以鄂而姓 又
一说 楚王子封于鄂 其
子孙皆姓鄂

相夫刻注

索

索姓

索姓出自子姓　昆商

汤王的后裔　西周初周武

王把殷商七族中的索氏

迁往鲁国定居　其后人皆

姓索　桃夫刻注

咸姓

据姓苑所记 商朝时
有掌卜筮巫事大臣称
巫咸 其后代以咸而姓

相夫刻注

籍

籍姓

春秋时晋大夫荀林
父之孙负责管理典籍文
献 其后代以籍为姓
推夫刘洞

赖

赖姓

据风俗通行记 西周时 周武

王封炎帝后裔于赖 建之

赖国 其后人以赖为姓

柜夫刻注

卓

卓姓

据战国策所记 春秋时
楚威王有子公子叫卓 其
后代以卓为姓

樵夫刻注

蔺

蔺姓

春秋时晋献公的少子

封于韩建韩国 传至朝厥

其玄孙名康 仕于赵国

受封于蔺 子孙遂以此姓

相夫刻治

屠

屠姓

商王后裔封于弦建

立弦国 其后人去邑而

屠 以屠为姓

相夫刻泫

蒙

蒙姓

据元和姓纂所记　夏朝初

封颛顼之后人于蒙双　其子孙

遂以蒙为姓

相夫刻治

池

池姓

战国时齐王族公子池，其子孙以池而姓。又春秋时，城墙外的护城河称池，居于池畔的人，亦以池而姓。

根夫刻注

乔

乔姓

黄帝逝世葬于桥山
守陵人以桥为姓 后简化
为乔姓

柦夫刻注

阴　姓

管仲幻菌孙名修　仕于

楚国　封而阴大夫　子孙以

阴而姓　柜夫剖泛

郁姓

古有郁国 而吴大夫

封地 其公族以郁为姓

相夫别注

胥

胥姓

据通志·氏族略所记胥

秋时晋国大夫胥臣，他们

后代以胥为姓

根夫刻注

熊姓

能姓出自熊姓 西周時周

成王有大臣熊绎 因功受封

其子熊挚被封于夔 後被滅

周人而避難改熊而能姓

樵夫刻注

苍

苍姓

黄帝之孙颛顼有八子

帮助帝尧治国 长子名

苍舒 其子孙以苍为姓

相夫到注

双姓

据百家姓考略记载 颛顼
帝的裔孙受封于双蒙城 其子
孙后代以双为姓

柜夫刻注

# 闻

闻姓出自复姓闻人氏者

秋时，鲁国少正卯很有学问

于孔子主张相左，孔子任大司寇

时杀了少正卯，因少正卯是名人

后代以闻人二字为姓，后一部

分人于脆以闻为姓。　相夫刻注

闻姓

莘

莘姓

据百家姓考略所记 夏
王启封帝喾高莘氏之子挚
于莘地 其子孙以莘为姓

相夫制注

党

党姓

据百家姓考略记载党

姓出自夏后氏 夏禹后支后

党项 遂以党姓

樵夫刻注

翟

翟姬

据百家姓考略记载黄

帝后裔居于翟地遂以

翟为姓　椎夫刻注

谭

谭姓

据姓谱记载周朝封
颛顼后人于谭 建立谭
国 后本子孙以谭为姓

枢夫刻注

贡

贡姓

春秋时　孔子的弟子
子贡的后人有一部分子孙，
以贡为姓　　根夫刻注

劳

劳姓

山东青岛之东有崂山
古称劳山 西汉初 劳山
人姤与内地相通 汉王朝便
赐劳山之民姓劳

樵夫刻注

逢姓

炎帝商孙名叫陵 商朝
时受封于逢 走称逢伯陵
佰人以逢丙姓

相夫刻涯

据帝王世纪等书记载，黄帝
出生于姬水，遂以姬为姓，周
朝王族是黄帝后裔，是姬姓
之始。

姬姓

柱夫刻注

申

炎帝后裔有人受封于申地建申国古称申伯侯其后人以申为姓

申姓

桓夫刻注

扶

扶姓

拓路史畔汇 夏禹之时

有臣扶登氏 其子孙遂以

扶为姓 相夫刻注

堵姓

据百家姓考略等书记载

春秋时 郑国大夫泄寇被

封于堵邑 亦称泄堵寇 其

后人以堵而姓 相夫列位

冉

冉姓

据百家姓考略汇载 西周初

周文王少子季载受封于聃

你那季载 其后代去掉耳旁

以冉为姓

相夫刻法

宰

宰姓

据百家姓考略记载，宰姓
出自姬姓，周朝大夫宰孔，其
后人以宰为姓

柏夫刻注

郦姓

夏禹王封黄帝后人于
郦邑 建立郦国 其后代子
孙又郦为姓

桓夫刻注

雍

雍姓

西周初周文王子被封
于雍　称雍伯　其后人以
雍为姓

椎夫制注

舄

舄姓

春秋時晉國公族叔虎

在征戰中立功 被封于舄

邑 遂為舄國 子爵 后人遂以

舄而姓 根夫剂注

璩姓

据姓氏考略汇载 璩与
璩相通 是指宝玻制作的耳
环 最早做耳环的人的子孙后
代以璩为姓

椎夫刻注

桑

桑姓

据《通志·氏族略》所记 春秋时秦国公族公孙枝 字子桑 其伯益子孙以桑为姓

柜夫别记

桂

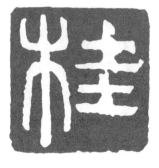

桂姓

周朝王族后裔姬季桢在
秦国任博士 焚书坑儒时被
杀 其弟季眭的眭音同桂 为
避祸 以桂为子孙姓

柤夫刻注

濮

濮姓

虞舜的子孫封于濮地其

後人以濮為姓 又春秋時衛國

有一任大夫受封于濮地 子孫

也以濮為姓

祖夫劍注

牛姓

商汤后人宋微子的商孙
叫牛父 在宋国为官 而宋
而献身 子孙便以牛为姓
担夫刻注

寿

寿姓

春秋时有吴王寿梦

其子孙以寿为姓

樵夫刻注

通姓

春秋时 巴国有大夫

封于通川 其子孙以通

为姓

祖夫剑注

边

边姓

据元和姓纂所汇 商代
时有边国 伯爵 称边伯 后
人以边为姓

柢夫刻注

扈姓

扈姓

相百家姓考略记载夏

朝时有扈国 其公族以扈

为姓

柱夫刻注

燕

燕姓

商朝封黄帝后商伯候

于燕 后人以燕为姓 又周

武王封召公姬奭于燕 建国

其子孙以燕为姓

椎夫刻注

冀

冀姓

春秋时，晋国大夫郄芮

受封于冀，后人以冀为姓

担夫刻法

郑

郑姓

拓元和姓纂所记周朝
王族仍商有的迁居于郑
邑遂以郑为姓

桂夫刻注

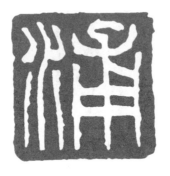

浦姓

据百家姓考略记载 姜太公的后商曹国大夫浦跡 其后人以浦為姓

椎夫刻注

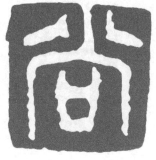

尚姓

姜太公名尚，在周朝称
太师尚父，后来子孙以他
的名字尚为姓。

根夫刻注

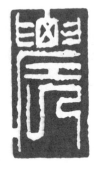

农姓

西周初 封神农氏后裔
任农正官 管理农业生产
其后人遂以农为姓

樵夫刻注

温

温姓　西周初周武王封其子叔虞于唐其后人有一支封于温地这一支以温为姓

樵夫制注

别姓

古諸侯卿大夫的長子者為宗子他的次子丙者子小宗小宗之次子為別子別子固不能姓祖父姓就以別来為姓

相夫别注

庄

庄姓

据姓氏考略记载 有秋时

楚庄王的支、庶子孙以祖上谥

号为姓 穉夫刻注

晏姓

晏姓出自陆终氏，为
晏安的後代，其佰人以
晏为姓，相夫刻活

柴

柴姓

西周初　姜太公受封于

齐　其后吾子孙为柴的孙

子以祖父柴字为姓　后吾

逐以柴为姓

樵夫刻注

瞿姓

据百家姓考略记 商朝
有个大夫受封于瞿上 名
瞿父 子孙遂以瞿为姓

桂夫刻注

阎

阎姓

西周初 周武王封大伯

曾孙仲奕于阎乡 仲奕

的后代遂以此为姓

椎夫刻注

充

充姓

拓姓谱守记 周朝有
充人一职 是管饲养祭
祀的官 其后代以充为姓

樵夫刻泥

慕

慕姓

据踏史呼汇帝窖的
后裔有慕容氏，慕容氏
的后代有以慕而姓的

根夫到注

连

连姓

据姓氏考略汇　颛顼曾孙

陆终之儿名惠连　其后代以

连为姓　相夫刻注

茹

茹姓

茹姓出自如姓 汉代
有人名如淳 其后人加草
头成茹 遂以此为姓

担夫刻注

习姓

据《风俗通》记 古代有
习国 习国灭亡后 其公
族以习为姓

根夫刻注

宦

宦姓当取意于仕宦
不以阉宦乃姓 今有此县
有此姓 据此可知 宦姓
出自宦官的后代 相夫刻汪

艾

艾姓

艾姓乃夏少康居汝艾之
后指此可知 夏朝少康帝时
有一位大臣汝艾 其子孙以
艾为姓 樵夫刻注

**鱼**

魚姓

此姓系出子姓 宋司

馬子魚之后 以父王字為

姓 這是魚姓开始

相夫刻注

容姓

据氏族略所汇虞舜的

后商有个名叫仲容的子

孙以容为姓

椎夫刻治

**向**

向姓

据姓氏考略记载，春秋

时宋恒公有子字向父，其

后代以向为姓

柏夫剂注

古

古姓

据《风俗通》汇
周朝周
太王古公亶父的后人以古
为姓

椎夫刻注

易

易姓

据姓氏考略所记者
秋时齐恒公有宠臣雍巫
字易牙此人精于烹饪其
后人以易为姓

椎夫新注

慎

慎姓

据百家姓考略记载 春秋时楚国白公胜的后人封于慎邑 其子孙遂以慎为姓

槐夫刻治

戈

戈姓

据姓谱记载 夏朝时

封同姓人于戈 其后人

遂以戈为姓

相夫刻注

廖

廖姓

据《百家姓考略》记，商朝
时封黄帝的后人叔安于
廖，其子孙遂以廖为姓

椎夫刘注

庾姓

据元和姓纂记载 周朝
时置有庾廪之官 即保
管粮食之官 其子孙以庾
为姓 椎夫剑注

终

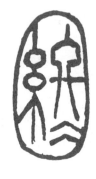

终姓

据元和姓纂等书记载
颛顼的裔孙陆终的后人
以终为姓

相夫刻注

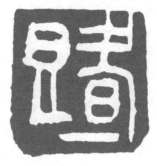

暨 姓

颛顼的后裔陆终有一儿

子名篯 受封于大彭 为大

彭氏 其后人有的受封于

诸暨 有的姓谱 有的姓

暨 桩夫刻注

居

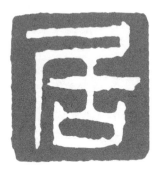

居姓

据百家姓考略记载晋
国大夫先且居的后人有
义居为姓的

樵夫刘注

衡

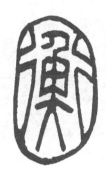

衡姓

商湯的丞相伊尹在商
朝建立之后 被尊稱為阿衡
他们后人有以衡為姓的

相夫剝注

步姓

据百家姓篆记载晋国
大夫爲步扬的后人有的以
步名姓

椎夫刻注

都

都姓

春秋时 郑国大夫公孙

阏 字子都 是美男子 又

是勇士 很有名 其后人有

以都为姓的

祖夫刻法

耿姓

商代时有耿国 周朝封
同姓人于耿 耿为诸侯国
灭之后 其公族 以耿为姓

樵夫刻石

满姓

稽姓氏考略所记帝舜
之商孙胡公满之后人有
以满为姓

相夫剑注

弘姓

据风俗通记载 春秋时

卫国有大夫名弘演 其子

孙以弘为姓

机夫刻注

匡

匡姓

春秋时鲁国的句须任匡
邑宰其十孙遂以匡为姓

椎夫刻注

国

国姓

春秋时郑穆公的儿子
公子发字子国 其后世
子孙有的以祖上之字国
为姓

相夫刻治

文

文姓

据风俗通亦记 周文王
的支庶子孙有的以祖上的
谥号文为姓

杜夫刻注

寇姓

周文王的儿子康叔在周

朝为司寇 其后世支庶

子孙有以寇为姓

相夫刻注

广

广姓

拓姓谱序汇 黄帝时
有人名广成子 隐居山
中 其后人有以广为姓

相夫刻注

禄姓

拓百家姓考略记载殷

纣王幻儿子武庚　字禄父其

后人以禄为姓

樨夫词注

阚

阚姓

阚为姓 相夫刻滔

于阚 称阚止 其后人以

春秋时齐国大夫止封

**东**

东姓

帝舜有七个好友，其中一子名东不訾，他的后人以东为姓

樵夫剖注

---

**东**

东姓

帝舜有七个好友，其中一子名东不訾，他的后人以东为姓

樵夫剖注

欧

欧姓

欧姓为欧冶子的后人。是
春秋时越国勾铸剑子手
为越王勾践造过名剑他
们后人遂以欧为姓

桂夫刻注

殳姓

据百家姓考略记载
帝舜时有大臣殳斨
其子孙以殳为姓

相夫题注

沃姓

据百家姓末略解记

商王次丁的子孙以次为姓

柏夫刻注

利

利姓

皋陶的后裔有个理利贞

因逃避纣王追害

树下食李充饥遂改名李

利贞其后人有姓李的也

有姓理的 还有姓利的

相夫刻话

蔚

蔚姓

周代郑国公卜嗣受封

于蔚邑　其称蔚翻　其后

其子孙遂以祖上封邑蔚为

乃姓

椎夫刻隶

越姓

夏禹王后简夏王少
康之子无余 受封于会稽
遂立越国 国灭后其公族
子孙遂以越为姓

桓夫剑注

夔姓

春秋时 楚国国君的六

世孙熊挚受封于夔城 建

立夔国 国灭后 其后子

孙以夔为姓

桓夫刻注

隆姓

春秋时鲁国有一地名叫隆邑，居住在此地或受封于此地的人，以此为姓。

樵夫刘注

师

师姓

夏商周时代　掌管音乐

歌咏的官名师　如上古有师

延师涓　周朝有师尹　这些

乐官的后代以师为姓

椎夫刻注

巩

巩姓

周朝周敬王时有一子同族
卿士简公封于巩，称巩
简公，其后人以巩为姓。

根夫刻注

库

库姓

据风俗通而况 古守库
大夫因官名氏 据此而知
库shè 及库kù 之俗音 义同
守库即守库 其后人以库
为姓 　据夫刻泫

聂

聂姓

春秋时 齐丁公封支庶

子孙于聂城 其子孙以封

地聂为姓

崔夫刻注

晁

晁姓

周景王的小儿子名朝 景王
死后 争夺王位失败逃 往楚
国 子孙以朝为姓 因朝与晁同
音 佰末又改姓晁

想夫刻注

勾

勾姓

拓百家姓考略所记远

古时有勾芒氏 其后人改

为单姓 姓勾

椎夫刻注

敖

敖姓

拓風俗通西汇 古帝

颛顼的老师大敖 子孙以

敖为姓 栖夫刻注

融 姓

古帝颛顼的后裔有
祝融氏，其后人有的姓
祝，有的姓融。

相夫刻注

冷

冷姓

黄帝时有管音乐的
官叫伶伦 因伶与冷同音
其后人遂以冷为姓

柏夫刻注

譬 姓

拓百家姓考略记载帝
喾幻一个孔子是譬隙氏人
譬隙氏后代以譬为姓

相夫刻汪

辛

辛姓

夏禹幼儿十启建立夏
朝 封其十庶十于莘
辈与辛音相近 其后人遂
以辛为姓

根夫刘注

阙

阙姓

春秋时鲁国有阙党
邑 有封于此地的人之后
代则以阙为姓 桓夫刻注

那

那姓

春秋时有权国　楚武王灭
权国　将权国迁往那处　其后
人遂以那为姓

樵夫刻注

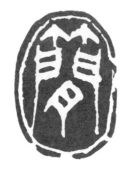

简姓

春秋时晋国大夫狐鞠居
受封于续 死后谥号简 称
续简伯 其后人以简为姓
相夫剞注

饶

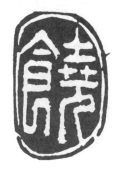

饶姓

据史记·赵世家记载赵
悼襄王六年封长安君于
饶其子孙遂以饶为姓

柽夫刻注

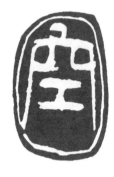

空

空姓

空姓出自空侯姓又
商代始祖契的后代受封
于空桐遂姓空桐后改
为单姓空

桂夫刻注

曾

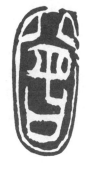

夏少康帝封儿子曲
烈于鄫 后人以鄫而姓
伯去掉右耳旁 而曾姓
想夫新注

**毋**

毋姓

齐宣王封帝于毋邱
以此延续对其先祖胡公
满的祭祀 从此氏分为三
姓 一支姓胡毋 一支姓毋
邱 一支姓毋 椎夫刻注

沙

沙姓

据姓苑所记 炎帝有

大臣风沙氏 其后人以

沙为姓

根夫新注

乜

乜姓

春秋时 魏国大夫食
采于乜城 其后人以乜
为姓 椐夫刻注

养

养姓

春秋时 吴国公子掩余

烛庸逃到楚国 楚王让他

们在养邑居住 其后代子

孙以地名养为姓

椎夫刻注

据元和姓纂记载 后稷

的孙子名翰陶 其后古子孙

以其名翰为姓

杞夫刻注

鞠姓

须

须姓

据风俗通记载 者秋

时有须句国 其公族

称须句氏 后改为须姓

相夫别注

丰姓

稻氏族略所记者

秋时郑穆公的儿子丰

其子孙以丰为姓

相夫初注

巢

巢姓

上古有先民居山中

以树为巢　称有巢氏

夏禹封有巢氏后建国

其国人以巢为姓

櫂夫刻泫

关姓

夏朝时有了贤臣叫
关龙逢，敢直谏触怒夏
桀而被杀，他们后代以关
为姓

稚夫刻石

蒯

蒯姓

春秋时 卫庄公名
蒯聩 其后去十孙遂
以蒯为姓

相夫刻注

相姓

夏王芣有帝相 定都於

相里 其后去土㔾以相

又商王河亶甲居相 其后

人处以相乃姓 根夫列注

查

查姓

春秋时，齐顷公封其
子于楂，后姜子孙先以楂
为姓，后去掉末旁而以
查为姓

樵夫刻注

后姓

拓姓氏考略汇载

后姓出自太昊氏勾芒

孙後照，其后人以後为

姓，相夫刻注

# 荆

荆姓

西周初，楚国先君熊
绎被封于荆，国号荆。其
后人以荆为姓。

楚夫刻注

红姓

春秋时楚国公族熊挚，字红，受封为鄂王，其支庶子孙以祖上的字红为姓。又，汉高祖后人刘交之子刘富，被封为休侯，后又封于红，其子孙也以红为姓，相夫刻注。

游姓

春秋时 郑穆公之子

名偃字子游 其孙以祖

上加字游为姓

樵夫刻注

竺

竺二姓

春秋时 孤竹国国君之子
伯夷 叔齐的后人以国名竹
为姓 到汉代 后人竹�665改
竹为竺

根夫剑注

权

权姓

商代武丁的后裔封于权

建立权国 权国灭后 其公

族子孙以权为姓

相夫刻注

逯姓

据百家姓考帖记载者

秋时秦国公族大夫封于

逯其后人以逯乃姓

根夫刻注

盖

盖姓

据百家姓考略所记 春秋
时齐国大夫受封于盖邑
其后人以盖为姓

椎夫初识

益

帝舜的大臣皋陶
之子伯益的子孙以益
为姓

孟姓

桃夫剑注

桓

桓姓

黄帝时有大臣名桓常

伯人以桓为姓　又春秋时

宋国国君谥号桓　称宋桓公

其后人以祖上谥号桓而姓

桓夫别注

公姓

春秋时鲁昭公的儿子
叫衍 一个叫衍 都封为公
爵 去称公衍公为 他们
的后代以公为姓

相夫刻注

**万俟**

万俟姓

鲜卑族的万俟部落随
拓拔氏进入中原，创立北
魏朝。北魏献文帝赐其弟
弟的后人姓万俟。

楚夫刻石

司马

司马姓

周宣王时 程伯休父

亲官至司马 其后人遂

以司马而姓

相夫刻注

上官

上官 姓

楚庄王幼小儿子兰官

至上官大夫 共后人遂以

上官为姓

相夫刻注

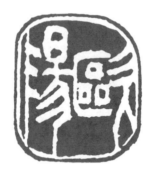

欧阳 姓

越王元疆之子名蹄

爱楚王之封于乌程余山

之南 山南为阳 古称欧阳

亭侯 子孙以欧阳为姓

桂夫刻记

夏侯

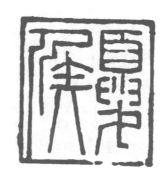

夏侯，姓

古有杞国，乃夏禹王后代

夏侯似乎是伯被楚不杞

简公之弟佗逃到鲁国受

封为侯爵，古称夏侯子

孙以夏侯为姓　杞夫刘汝

诸葛

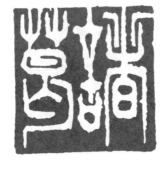

诸葛姓

古有葛国 国亡后

其一支迁往诸城 其后

代以国名和地名组合合

成后以诸葛为姓 相传刘注

闻人

闻人姓

鲁国少正卯口才好有
学问是闻名人物 其后人
有姓闻的 又有姓闻人的

相夫刻治

东方姓

东方姓系出太昊氏伏羲氏的子孙羲仲，古掌东方青阳之令，其子孙遂以东方为姓。

相夫新注

《百家姓》篆帖

——

赫连

赫连姓

复姓赫连出自南匈奴

郭部落 东晋时 南匈奴右贤

王的后人勃勃 称大夏天

王 始改姓赫连

松夫词注

皇甫 姓

春秋宋戴公之子名充石

字皇父 其孙以祖父皇父为字

乃姓 其裔孙皇父鸾 改父为

甫 遂有皇甫之姓

相夫别注

尉迟

尉迟姓

鲜卑族拓跋族的后人

拓跋珪建立北魏　孝文

帝时期同期起兵的尉迟

族以族名为姓

樨夫刻注

公羊姓

春秋时鲁国有公孙羊

孺其子孙以祖父名公羊

二字为姓

樵夫刻注

澹台

澹台姓

春秋时孔子的弟子灭明

居于澹台遂以澹台为

姓称澹台灭明

据夫訧注

公冶

公冶姓

据百家姓考略记载 春秋
时鲁国有季公冶 其子孙以
公冶为姓

框夫刻注

宗正

宗正姓

汉高祖后商契元王孙列

总有任宗政官　　皇掌管

皇族事多以官　他们子孙

以宗正为姓

　　据夫刻注

濮阳

濮阳姓

据陈留风俗传和百家姓

考略等书记载　春秋时郑国

大夫居于濮水之阳　其後

遂以濮阳为姓

椎夫刻注

## 淳于

淳于姓

《水经注·南溪水》曰记周武

王封斟灌于川国 在淄州公

后波杞不 其公族出于淳于城

复国后 称淳于国 子孙以

淳于为姓 祖夫刻注

单于

单于姓

早期匈奴最高首领称

单于孤涂单于 后消亡融

入其他民族的子孙以祖上

王位单于为姓

椎夫刹泫

太叔

太叔姓

据古今姓氏辨证所记 春秋

时魏文公第三十姓仪 古称

太叔仪 其子孙以太叔为姓

相夫刻隶

申屠

申屠姓

据《风俗通》记记，帝喾

冏后商有申屠氏，其后代

以申屠为姓

樵夫刻注

公孙

公孙姓

古受封公后 都自称公孙
据此可知古代姓公孙的很多有
的是祖上受封为公爵 有的
则是诸侯的后人 都是出自
贵族之家 相夫初注

仲孙姓

鲁桓公的次子庆父排行

第二 老称公仲 又因他是

鲁国王族后代 所以庆父

的子孙称仲孙氏 从此这族

人就以仲孙为姓 根夫刻注

轩辕

轩辕 姓

据元和姓纂等书记载 黄帝

又号轩辕氏 其后人有一支

以轩辕为姓

樵夫刻注

令狐

令狐姓

周文王之子毕公高有孙

毕万 春秋时任晋国大夫

他的曾孙是一员猛将屡

立战功 受封于狐邑 其

后人以令狐为姓

相夫刻治

钟离

钟离姓

春秋时 宋国公族后裔宗
伯在晋国为官 后被赐氏
邑东 其十州华逃到楚国
定居于钟离 其后人以此姓

桓夫刻注

宇文姓

复姓宇文出自鲜卑族首领
称大人到晋回袭任大人时在打
猎时得一块玉玺认为天命所授
鲜卑族称天为宇文遂以
宇文为姓

椎夫刻注

长孙

长孙姓

北魏道武帝拓跋珪因沙英雄是其曾祖父的长子故赐沙夫雄儿几十嵩为长孙氏，以此其子孙遂以长孙为姓

椎夫刻注

慕容

慕容姓

三国时鲜卑族迁居辽西

到涉归做鲜卑单于时自

称慕二仪（天地）之德 继三

光（日·月·星）之容 从而以慕

容为姓

椎夫别注

鲜于

鲜于姓

西周时周武王封商纣王的叔父

于箕子于朝鲜 箕子的支庶于

子仲食采于于地 其后人遂以

鲜和于组成复姓鲜于

椎夫刻注

闾丘

閭丘

闾丘姓

春秋时有一名大夫名婴
在闾丘居住 称闾丘婴 其
后人以闾丘为姓

柜夫刻泣

司徒

司徒姓

夏、商、周三朝都设司徒一职，是六卿之一，相当于宰相，担任此官职的后世子孙有的就以司徒为姓。

祖英刻注

司空姓

春秋时 晋国设置司空

官职的后代 有的就以这个

官职为姓

椎夫制注

# 丌官

丌官 逐有丌官之姓

称等官为姓 等又简化为

官职 其伯人遂以祖上官

周代没有专管等礼的

丌官 姓

相夫刻注

司寇

司寇姓

官称司寇为姓 相夫刻治

狱的官 其后人遂以祖上

司寇 这是掌管司法刑

周武王时任苏忿生为

仇

仇姓

仇姓出自虎姓，春秋时鲁国
大夫中有人姓虎，音掌，其后
子孙有一支以音掌为姓，后
来又有人改掌为仇

椎夫刻注

督姓

周代京朝大夫名华督

后人以督为姓，又战国时

燕国有一个地方叫督亢，荆

轲刺秦王时藏匕首的就是

这份图说地后民以督为姓

樵夫初汜

子车

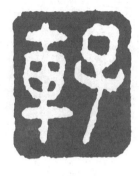

子车姓

秦国有一大夫名子车 其
族人以子车为姓 秦穆公时
有名称三良的子车仲行 子车
奄息 子车针虎 伯丙秦穆公
陪葬 三良的后人以子车为姓

椎夫刻注

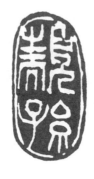

颛孙姓

据《尚友录》记载春秋时

陈国公子颛孙在晋国做官

其子孙以此为姓

相夫刻注

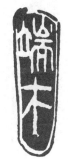

端木姓

据《论语等书记载 春秋时

孔子门弟子有卫国人端木

赐字子贡 其后人皆姓

端木 相夫刻注

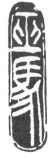

巫马姓

周朝时设有驯养马和
医治马病的官职称巫马
其后人以祖上官职为姓

椎夫剏作

公西

公西 姓

春秋時 魯國有公族

季孫氏一支子孫皆以公西

為姓 孔子弟子就有一子

叫公西赤白 椎夫刻注

漆雕姓

鲁国有复姓漆雕的家族

孔子弟子有漆雕开 佰人

还有单姓漆的

椎夫刻注

乐正

乐正姓

周朝设有乐正官管理

音乐之作 其后人以

乐正为姓

根夫刻注

壤驷姓 春秋时有复姓壤驷的家族 孔子的弟子有壤驷赤

楗夫刻注

公良

公良姓

周朝时陈国有个名叫良的公子，去称公子良其子孙以公良为姓

相夫刻沱

拓跋

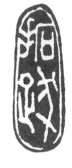

拓跋姓

复姓拓跋出自鲜卑族

拓跋姓于公元三百八十六年

迁之北魏 刘孝文帝时改

复姓拓跋为单姓元 他

自己改名为元宏

相夫刻注

夹谷

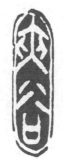

夹谷姓

据《姓氏考略》所汇

复姓夹谷出自女真族

柤夫刻注

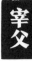

宰父

宰父姓

周朝时设有管理公卿
官员升迁考核的官职

称宰夫因夫与父同音

伯转为宰父其后人以祖

上官职宰父为姓

根夫刻注

谷梁

谷梁 姓

古代称良种谷子为梁，种植谷梁的氏族以谷梁为姓，后来梁字演变为梁字。

樵夫别注

晋姓

周武王的儿子虞叔受封
于唐 虞叔的儿子迁居于
晋水 建晋国 称晋侯 后
来子孙以晋为姓

槐夫刻注

楚

楚姓

周成王封熊绎于楚

佰人邃以楚丙姓

相夫刻徒

闫姓

据姓谱所记 闫姓
是阎姓的别支 闫阎
二姓同出一源

樵夫制注

法

法姓

战国时 齐襄王名法

章 袭灭齐国后 齐国

的公族子孙为避祸 遂以

祖上名法字为姓

相夫初注

汝

汝姓

东周初期 周平王
封小儿子于汝 其后
人遂以汝为姓

相夫词注

鄅

鄅姓

古代有鄅國 春秋时

被邾國所灭 其公族子

孙以鄅為姓

雄夫刻注

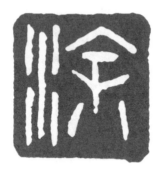

涂姓

夏朝时有涂山氏，后人
省去山字，以涂为姓。又
古有涂水，发源安徽东部
涂县，古代居住涂水两岸
的人，以涂为姓。

相夫刻注

# 钦

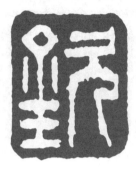

钦姓

钦姓起源于吴地据
魏书所汇古临阳乌枕
部落中有钦姓可能起
源于乌枕山山脉。

柏夫刻注

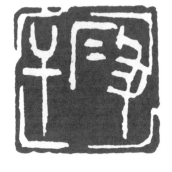

段干姓

春秋时哲学家老子李聃
的裔孙在魏国为将他受封
于段干其后人遂以段干
为姓

租夫初注

百里

百里姓

春秋时秦国大夫百里奚的后人以百里为姓

根夫刻注

东郭

东郭姓

周朝时城分内外城 外城
称为郭 齐国公族大夫住
在临淄城东而称为东郭大
夫伯又称东郭氏 其后人
遂以东郭为姓 想夫制注

# 南门

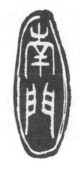

南门姓

古代居住在南郭城门
一带居民有的以南门为姓
又夏代盖有管理南城门
的官职 其后人也以南门为姓

桂夫利注

呼延

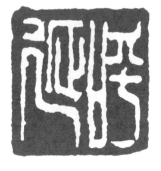

呼延姓

古代匈奴人有的家族
称呼衍氏 入中原后改
为呼延 其后人遂以
此为姓

相夫刻注

归

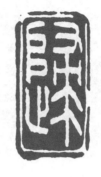

归姓

春秋时有胡国 其宗族为归姓 伯波楚灭其国君后人有以归为姓

相夫刻隆

海姓

音 秋时魏国有大臣

海音 其后人皆姓海

抵夫别注

羊舌

羊舌姓

春秋时晋靖侯的后
人封于羊舌邑，其子
孙以羊舌为姓

相夫别注

微生姓

春秋时鲁国有贵

族微生氏　共十孙以

微生為姓

祖夫刻注

岳

岳姓

上古时设有四岳官职

其职务是管理山岳的

祭祀工作 四岳官的后

人以岳为姓 樵夫刘注

**帅**







猴

猴姓

周朝时有大夫封于

猴邑 其后有子孙遂

以猴为姓

椎夫刻注

亢姓

亢姓出自伉姓 春秋时
卫国大夫三伉后人以亢为姓
又 春秋时有一贵族受封于
亢父要地亢父 其后人
也以亢为姓 想夫利洛

况

况姓

三国时蜀中有一名人叫况长子 其后人遂以况为姓

相夫刻注

后姓

春秋时鲁孝公八世
孙成叔受封于郈邑其
后人去掉邱字耳旁以
后为姓

柜夫刻注

**有**

有姓

远古时 为躲避猛兽侵

袭 有人开始住树上 称

有巢氏 其后人以有为

姓 又据论语所记 孔子有

弟子名有若 子孙遂姓有

椎夫刘洁

琴姓

周朝时 有人以制琴成
弹琴为业 后人以祖上
职业琴为姓 春秋时卫
国有人名琴牢 是孔子
的弟子 琴牢后人以琴为姓

耀夫刻注

梁丘

梁丘姓

春秋时 齐国有一大

夫受封于梁丘 其后

人以梁丘为姓

相夫剑泫

左丘姓

音秋时 齐国有个地方

叫左丘 当时有个叫明的

人居住在此地 遂以左丘为

姓 称左丘明 其后人皆

以左丘而姓 相夫刻注

东门

东门 姓

春秋时鲁国国君庄公的
儿子遂 字襄仲 居住在东
门 称东门襄仲 其后代以
东门为姓　　桃夫刻注

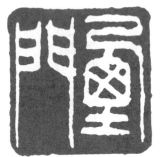

西门姓

春秋时 郑国有个大夫

居住在西门 其后世子

孙以西门为姓

桃夫划注

商

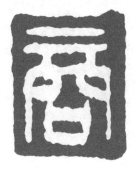

商姓

周朝灭亡商朝　商朝

公族子孙有以商为

姓

相夫刻泣

牟

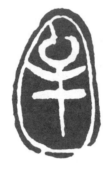

《百家姓》篆帖

——

牟

牟姓

春秋时有牟
国 其国人有以
牟为姓

想夫刻注

四八八

佘

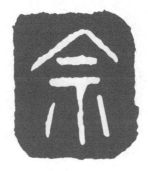

佘姓 唐开元时有大学士佘钦，这是姓佘的最早记载。

桃夫刻注

佴

佴姓

晋有佴湛这

是佴姓较早的记载

枻夫刻治

伯

伯姓

古代嬴姓的祖先伯益

他在帝舜夏禹时代受到

重用伯被禹的儿子啟东

伯益的后人以伯為姓

相夫刻法

赏姓

春秋时吴国有吴中
八姓赏姓是其中之
一这是赏姓之始

想夫刻注

南宮姓

音秋时鲁国大夫孟

僖子的儿子韬作在南

宫其后人以南宫

为姓

相夫刻注

墨

墨姓

商朝时 孤竹国君

名墨胎 其后去竹

孙以墨为姓

祖夫刻泥

哈

哈姓

哈姓与回族十三姓

之一约在元代时中

原有此姓

根夫刻注

谯

谯姓

周文王的后裔支熊十孙
有一支受封于谯　其后人
以谯为姓

担夫刻注

笪

笪姓

笪据通志·氏族略所记

笪氏今建州福建省

建瓯多此姓

相夫刻泾

年姓

年姓出自严姓，

字与严字读音相近，

古代有一支严姓子孙，

因读昆音，而以年为

姓，相夫刻任

爱

爱姓

唐代西域有回鹘国 其国
相名爱邪勿 佰读同咸唐朝
附输同同相爱邪勿来朝中
原 唐呈赐姓爱 其后人
遂以爱为姓

挺夫刻隆

阳

阳姓

东周时　周景王封其

小儿子于阳樊　其后人

因避祸封燕国　义祖

上封地阳字为姓

桓夫刻记

佟

佟姓出自佟佳氏。在今
鸭绿江之际。元昭时称佟
佳江。居住有佟佳氏。其
后人以佟单姓为姓。

桃夫刻佟

第五姓

刘邦即帝位后 把六国贵族

近徙刘亢中 齐国贵族改

为弟一到弟八氏来刘分第

五氏即其中一氏 其后人以

第五为姓 相夫刘注

言

言姓

春秋时吴国有人叫
言偃，字子游，是孔子的
弟子，其后人以言为姓
相夫到汤

福

福姓

春秋时 齐国有大夫福
子丹 其后世子孙皆
以福為姓

担夫刘注

曲

曲姓

出自曲沃桓叔和源于
翰姓 但所有曲姓都
源于姬姓 是地道的
黄帝后裔

相夫别注